LES
MOSAÏQUES DE NIMES

(1522-1864).

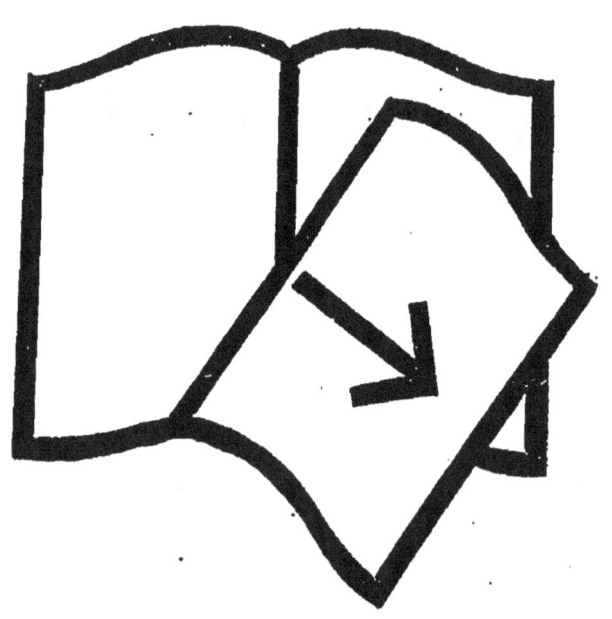

Couvertures supérieure et inférieure manquantes.

LES
MOSAÏQUES
DE NIMES,
(1522-1864)

PAR

AUGUSTE PELET,

membre de l'Académie du Gard

NIMES
TYPOGRAPHIE CLAVEL-BALLIVET
12 — RUE PRADIER — 12

1876

LES MOSAÏQUES

DE NIMES.

(1522 - 1864).

Si la ville de Nimes eût conservé les mosaïques romaines que la terre avait garanties de la destruction, elle pourrait aujourd'hui offrir, à cet égard, plus de richesses qu'aucune ville du monde. L'on y a découvert dans tous les temps, et l'on y découvre encore tous les jours, à la profondeur moyenne d'un mètre, des pavés mosaïques d'une grande beauté et d'une grande variété de dessin ; mais (il faut bien le dire) ces richesses sont dé-

truites par l'incurie et l'ignorance, presque aussitôt qu'elles voient le jour.

Nº I.

Jusqu'à présent, toutefois, notre sol a été avare en tableaux de mosaïque reproduisant des faits d'histoire, de religion, de mœurs ou d'habitudes locales ; un seul, découvert en 1846, dans les fondations de la nouvelle église Saint-Paul, reproduit un épisode intéressant de l'Iliade. Mais la proximité des maisons voisines, la profondeur de deux mètres de terre qui le couvrait, surtout le manque de mosaïste à Nimes, à l'époque de cette découverte, n'ont permis de conserver qu'une petite partie de cet intéressant travail exécuté avec un talent remarquable et en très petits cubes de marbre. On y voyait un guerrier dans un char attelé de deux fougueux coursiers lancés à toute vitesse et, derrière le char, le corps d'un homme attaché par les pieds. Il est évident que ce sujet, emprunté aux temps héroïques de la Grèce, n'est autre que le triomphe d'Achille sur le vaillant et malheureux Hector. Le fils de Priam, après avoir succombé sous les coups de son adversaire invulnérable, est traîné autour des murs de Troie. Priam, sur les remparts, élève les bras en signe de désespoir.

La portion de ce pavé, que l'on voit dans notre musée sous le nº 257, a été si mal restaurée qu'il serait difficile aujourd'hui d'apprécier le mérite de ce bel ouvrage ; il n'existe réellement d'antique

que la tête des chevaux et une portion des murs de Troie. Le reste est une restauration exécutée sur un dessin pris avant l'enlèvement du pavé.

N° II.

La plus ancienne des mosaïques qui ont été signalées à Nimes est celle dont Poldo d'Albénas nous a transmis la connaissance en 1522, mais sans en donner le dessin. « Ie croy bien, dit notre vieil historien, qu'il n'y a pas beaucoup de gens, j'entens du vulgaire, qui s'apperçoiuent ou tiennent conte du paué qui est à l'eglise Notre-Dame de Nismes, duquel nous pouuons dire ce que dit Pline des plantes, que iournellement nous marchons souz noz piés choses que, si nous les cognoissions, les tiendrions en grand honneur et reputation. De ce paué, ou de quelques fragmens et restes d'iceluy le pourtraict est tel que l'on y voit oiseaux, animaulx, arbres, et plusieurs autres figures : et de semblable façon et ouvrage l'on en trouve iournellement en cauant la terre dessouz les champs, et vignes à Nismes (1) ».

N° III.

François Graverol, mort le 10 septembre 1694, s'attacha, par goût, à l'étude de l'antiquité ; il fut

(1) Poldo d'Albénas, *Discours historial sur les antiquités de Nismes*, ch. XIII, p. 59.

l'un des premiers membres de l'Académie de Nimes, et ses nombreux ouvrages l'ont placé parmi les jurisconsultes et les littérateurs les plus célèbres de son temps.

Un pavé-mosaïque, des plus extraordinaires par l'objet qu'il représentait, fut découvert à Nimes en 1686; acquis par François Graverol, il le fit placer dans sa maison de campagne, dont, par malheur, on ignore aujourd'hui l'emplacement, sur lequel il existe peut-être encore. Heureusement notre savant le publia, et en donna, dit Ménard, un dessin dans une lettre en latin adressée à Jean Ciampini, de Rome, datée de Nimes, le 4 février 1686. D'après cette lettre :

« Ce fragment avoit une toise, trois pieds, trois pouces de longueur, et cinq pieds six pouces de largeur ; les cubes qui composoient la mosaïque étoient de trois couleurs : blancs, noirs et rougeâtres. Il représentoit, sur le rivage d'une mer agitée, la figure d'une femme toute droite, vêtue d'une longue robe et qui ne laisse entrevoir que ses pieds; auprès d'elle, et sur une même base, étoit un petit chien qui paroît assis et qui la regarde ; un peu plus bas, et du côté de la base, on voit une petite branche couchée, faite en forme de torche, qui paroît ardente et flamboyante. Comme la mosaïque étoit fort dégradée dans ses extrémités, cette femme ne paroît qu'à demi... (1) ».

Ménard ayant recueilli tout ce qu'ont dit les anciens auteurs relativement à la déesse Neha-

(1) Fr. Graverolii *Epist. ad Joann. Ciampini.*

lennia, à laquelle on croit que cette mosaïque a été consacrée, nous ne saurions rien faire de mieux que de rapporter ce qu'en dit notre historien (1) :

« Il n'est pas douteux que ce ne soit ici la représentation de la déesse Nehalennia, anciennement adorée par les Gaulois. Tous les sçavans qui ont eu connoissance (2) de ce monument, le rapportent sans balancer à cette divinité. C'étoit vraisemblablement le monument d'un vœu qui fut accompli par quelqu'habitant de Nismes, après avoir échappé d'un naufrage ou d'une tempête, comme le prouvent les flots d'une mer agitée. Les attributs qui accompagnent cette déesse la font reconnoître pour Nehalennia. Ses habits, son attitude, cette torche ardente, ce chien, sont des marques ausquelles on ne peut se tromper. Développons ce détail.

« On avoit longtemps ignoré le nom de cette divinité. Ce n'est que par les découvertes que l'on a faites depuis le XVII^e siècle de quelques monumens qui lui avoient été consacrés et qui désignent son nom en caractères bien lisibles, qu'on a appris qu'elle s'appeloit Nehalennia. La première découverte se fit (3) dans l'isle Walcheren en Zélande. La mer repoussée, le 5 de janvier 1647, par un vent très-violent, laissa à sec une extré-

(1) Ménard, vol. VII, page 190, où l'on trouvera le dessin de Graverol.

(2) Dom de Montfaucon, *Ant. Expliq.*, t. I; — Dom Jacq. Martin, *Rel. des Gaul.*, t. II, p. 82.

(3) *Journal des sçavans*, 1721.—*Biblioth. univers.* de Leclerc, t. IX.

mité de cette isle. Là on découvrit des autels antiques, des urnes, des médailles, et quantité de statuës, dont plusieurs représentoient une divinité qu'on avoit jusqu'alors ignorée. Elle étoit appellée Nehalennia, dans toutes les inscriptions qui accompagnoient sa figure. Ce nom n'est pas marqué sur notre monument, qui ne porte aucune inscription ; mais tous les symboles qu'on y voit, ont un parfait rapport avec ceux des autres marbres où la divinité se trouve nommée.

» Le nom de Nehalennia paroît formé du celtique (1) *neu* ou *nevés,* qui signifie *neuf, nouveau;* et de *henn,* c'est-à-dire *vieux, antique.* Ce fut donc pour désigner la lune qu'on se servit de ce terme ; parce que, le dernier jour du mois lunaire, le cours de cet astre finit et commence tout ensemble ; et que par conséquent la lune est vieille et nouvelle. Aussi les Grecs, pour marquer le dernier jour du mois lunaire, disoient-ils en ce sens ευ και νεα, la lune vieille et nouvelle. Cependant c'est particuliérement à la nouvelle lune que s'adressent les monumens de Nehalennia. La divinité y est représentée avec des habits qui la couvrent toute entière. On n'y voit que le visage à découvert ; figure sensible de cette phase de la lune, qui, se trouvant nouvelle, cache aux hommes la plus grande partie de sa lumière.

» La torche ardente qu'on voit sur notre mosaïque, ne se trouve guères sur les autres monumens de Nehalennia ; à moins qu'on ne veuille

(1) Pezron, *Antiq. des Celtes,* pages 341 et 345.

dire avec un auteur moderne (1), qu'on aura faussement pris pour des cornes d'abondance ce qui n'étoit que de véritables torches, qui se trouvent sur presque tous les bas-reliefs de cette divinité. Quoi qu'il en soit, la torche allumée qui est bien clairement marquée sur notre monument, fournit une nouvelle preuve de ce que j'ai dit, que Nehalennia devoit être prise pour la nouvelle lune en particulier. Nous avons là-dessus l'autorité de Porphyre (2) qui lève toute sorte de difficultés. Cet auteur décrivant les symboles qui accompagnoient la figure de la nouvelle lune, dit qu'elle porte des habits blancs, des souliers d'or et des torches ardentes. Les habits blancs et les souliers d'or se rapportent à la nouvelle lune. On donnoit à la figure de cet astre des souliers d'airain, lorsqu'elle représentoit la pleine lune. Au surplus cette torche faite d'une branche, annonce les plus anciens usages. On sçait qu'avant l'invention des bougies et des chandelles, le bois étoit la matière ordinaire des flambeaux (3) ».

Il nous paraît, au contraire, que cette figure triste, à moitié disparue, ce levrier, dont la physionomie semble exprimer le regret, ce flambeau jeté par terre et qui doit bientôt s'éteindre, sont plutôt des emblèmes de l'astre qui va disparaître, que de la nouvelle lune aux souliers d'or (4).

(1) D. Jacques Martin, *de la Religion des Gaulois*, t. 2, p. 91.
(2) Euseb. *Præp. evang.*, lib. 3.
(3) *Lignum vocatur Græca etymologia, quia incensum in lumen convertitur et in flammam. Unde et licinium dicitur quod lumen det* (Isidor. *Origin.* lib. 19, cap. 19).
(4) Voyez l'image dans Ménard, vol. vii, p. 191.

« Le chien est encore un des attributs les plus particuliers de la lune. Cet animal étoit expressément consacré à Hécate, ou la lune. On l'offroit surtout en sacrifice (1) à cette divinité ; elle n'étoit même servie à table que par des chiens.

» Pour ce qui regarde la mer agitée qui paroît sur notre mosaïque, il ne faut pas douter que ce ne soit aussi un des symboles de Nehalennia. On invoquoit cette divinité, lorsqu'on vouloit obtenir une navigation heureuse. Il y a des bas-reliefs (2) consacrés à cette déesse, sur lesquels on voit des Neptunes et des prouës ; ce qui prouve son pouvoir sur la mer et sur la navigation ».

N° IV.

Un pavé mosaïque, découvert en 1742, existait encore, presque en son entier, en 1822 ; il est à 9 mètres du mur sur lequel on lit, à la Fontaine, une grande inscription, gravée sous Louis XV, commençant par le mot FAVENTE.

Ce pavé, d'un travail assez grossier, était cependant très-remarquable par la variété de ses dessins ; il appartenait à une galerie large de 4m822, dont la longueur n'a pu être déterminée parce que la mosaïque s'est trouvée détruite après une longueur de 24 mètres.

Quoique entouré d'une bordure uniforme, il était divisé en quatre parties, de dessins différents

(1) Theocrit., Idyll. 2, vers. 12.
(2) D. Jacques Martin, *de la Religion des Gaulois*, t. II, p. 98.

et dont on ne peut aujourd'hui se faire une idée (1), parce qu'il ne reste plus, de cette œuvre romaine, que quelques cubes qui en indiquent l'emplacement et le niveau du sol antique sur ce point de nos anciens thermes.

Selon nous, le nom de l'auteur de cette mosaïque se trouvait sur un fragment découvert en 1751, sur ce même emplacement, et dont Ménard nous a conservé le souvenir. Voici ce que dit notre historien à ce sujet (2) :

« Je dois encore faire mention d'un petit fragment de mosaïque, qui s'est découvert de nos jours. Ce morceau n'avoit rien de remarquable et le travail en étoit commun. Il fut trouvé vers la fin de l'année 1751 sur la partie supérieure de l'ancien mur d'enceinte de la Fontaine, du côté du rocher, en tirant au levant. C'étoit un reste de pavé, qui n'avoit guère plus de deux pieds en carré. Il n'y avoit ni figures, ni fleurs, ni feuillages. On y voyoit seulement cette inscription gréque :

ΜΕΘΘΙΛΛΟΣΚΑΣ

ΣΙΜΟΤΟΤΛΟΤΣΕΤΟ

ΜΑΝΙΚΟΣΚΕΚΟΝΙΑΚΕ

« Le sens en est que Metillus, surnommé Manicus, fils de Cassimus et petit-fils de Lucetus,

(1) Ménard, vol. VII, p. 192, donne une copie peu exacte de deux de ses parties.

(2) Ménard, vol. VII, p. 195.

avoit fait la mosaïque. Au reste, le surnom de ΜΑΝΙΚΟΣ paraît ici fort bien convenir à cet ouvrier. On sait qu'en grec ce mot signifie *excellent, peu commun*. Ce pouvoit être là un ouvrier de Grèce établi à Nismes. On faisoit sans doute venir des artistes de divers endroits pour orner et embellir cette ville ».

N° V.

Ménard nous a conservé encore le souvenir d'une superbe mosaïque découverte, dit-il, en 1750, *en creusant la terre près de la fontaine pour former les avenues du nouveau cours.* Cette indication était assez vague (1) ; mais un coup d'œil jeté sur le dessin que notre historien a laissé de ce monument nous a rappelé que, sur cette partie du chemin qui conduit de la place du Cours-Neuf à la plate-forme du couchant, M. Boyer, jardinier-fleuriste, en remplaçant un arbre mort par un *melia azedarach*, au coin nord-est de la maison Germain, en 1860, mit à découvert, sous cet arbre même, à un mètre au-dessous du sol moderne, une petite portion de mosaïque formant un octogone entouré d'une tresse telle que la donne Ménard sur son dessin. Le rapprochement de ce souvenir avec l'emplacement indiqué nous persuade que c'est bien là la mosaïque mentionnée par notre historien.

(1) Ménard, vol. VII, p. 193.

Religieusement respectée en 1860, elle pourra devenir un jour l'objet d'une fouille intéressante et récompenser largement l'autorité municipale de la dépense qu'elle pourra occasionner.

Pour servir en temps utile à cette intéressante recherche, rapportons ici la description que fait Ménard du sujet représenté par cet antique tableau.

« Ce pavé a 1 toise, 2 pieds, 10 pouces, tant en largeur qu'en hauteur. Les pierres cubiques dont il est composé, toutes naturellement chargées de nuances et de couleurs différentes, se joignent si parfaitement l'une à l'autre, qu'elles imitent et répandent sur la mosaïque toutes les grâces et toute la variété de la peinture.

» L'ouvrage est divisé en neuf compartimens de forme octogone, dont cinq sont chargés de figures, sçavoir celui du milieu, et ceux des angles. Les quatre autres sont simplement ornés de feuilles en entrelacs, avec une fleur au centre. Le compartiment du milieu représente un homme vêtu de vert, conduisant un char attelé de deux chevaux, qui courent avec une extrême vîtesse; des deux compartimens qui sont au-dessous de cette figure, l'un contient la représentation d'un buste, qui a la tête couverte d'une espèce de bonnet, et couronnée de feuilles et de fleurs. L'épaule droite est à demi couverte d'une légère draperie, mais la gauche est nue. L'autre compartiment renferme un buste aussi, dont la tête est couverte d'un simple bonnet. Une petite draperie tombe sur le derrière de ses épaules. Il a le cou et la poitrine entièrement découverts. Les

deux autres compartimens contiennent de même un buste chacun; mais ces bustes sont placés au-dessus de la figure du milieu et dans un sens opposé. Celui de la droite a la tête couverte et couronnée de pampres. La draperie paroît légèrement sur ses épaules. Il a le col et l'estomac découverts. Enfin le compartiment opposé représente le buste d'une femme voilée, dont la gorge est couverte; et au-devant de laquelle paroît une flamme.

» L'explication de ces différentes figures ne paroît pas souffrir de difficulté. D'abord, on reconnoît sans peine dans le compartiment du milieu la représentation d'un cocher de cirque, *auriga* (1), qui fait courir un chariot, appelé *biga* par les anciens. C'étoit dans la partie des jeux du cirque qui consistoit à la course des chars. Il est vêtu de vert, parce qu'il étoit de la classe ou faction des cochers qui paroissoient dans les jeux habillés de cette couleur, faction qui de-là portait le nom de *prasina*. Il y avoit trois autres classes de ces cochers, qui se distinguoient de même par les couleurs; et qui étoient *russata*, la rouge; *veneta*, la bleuë; et *albata*, la blanche : ce qui répond aux quadrilles de nos anciens carousels, à ces troupes de chevaliers d'un même parti, qui dans ces sortes d'exercices et de fêtes représentoient sous divers habits des nations différentes. De plus, on voit sur notre mosaïque, à l'égard

(1) *Auriga proprie dicitur quod currum agat, sive quod feriat junctos equos* (Isid. *Orig.* L. 17. cap. 33).

même des chevaux, une égale observation des usages pratiqués dans les jeux du cirque. Ils sont différenciés par la couleur. C'est ainsi qu'on en usoit (1) dans le choix des chevaux destinés pour les chariots appelés *bigæ* : l'un étoit blanc, l'autre étoit noir.

» Quant aux figures placées dans les autres compartimens, ce sont sans contredit les quatre saisons de l'année. Le printemps et l'été sont représentés dans les deux premiers ; l'automne et l'hiver dans les deux derniers. Ces bustes portent tous des ornemens autour de leur tête qui les caractérisent de manière à ne pouvoir s'y méprendre. Tel est plus particulièrement celui de l'automne qui est couronné de pampres de vigne, symbole certain des vendanges. Tel est aussi celui de l'hiver qui a la tête voilée et du feu devant l'estomac, signes relatifs aux rigueurs de cette saison. Toutes ces figures, au reste, furent ici placées, autant pour la décoration que pour marquer le rapport qu'avoient avec elles les quatre factions ou collèges des cochers du cirque (2). Car il est à remarquer que les couleurs qui différenciaient les collèges étoient toutes relatives (3) à celles des saisons de l'année, où la nature change de face, et prend, pour ainsi dire, un nouvel habit. Le verd est pour le printemps ; le rouge pour l'été ;

(1) *Bigas lunæ jungunt, quoniam gemino cursu cum sole contendit ; sive quia et nocte videtur et die. Jungunt enim unum equum nigrum, alterum candidum* (Isid., ibid. c. 16).

(2) Le Cirque de Nimes fut remplacé par le Jeu-de-Mail, et plus tard par le Marché-aux-Bœufs.

(3) Spon, *Recherches cur. d'antiq.* dissert. 2, p. 55.

le bleu pour l'automne ; et le blanc pour l'hiver, temps de la neige et des glaces ».

Les mosaïques dont nous venons de parler, déjà connues à l'époque où l'*Histoire de Nismes* fut écrite, s'étant toutes trouvées dans le faubourg occidental de la ville moderne, Ménard en conclut que les plus belles habitations romaines étaient placées dans cet endroit; mais, comme toutes celles qui ont été découvertes depuis cette époque, sont disséminées sur divers points de la ville, ainsi qu'on va le voir, cette conclusion n'est plus admissible. Seulement, on peut dire aujourd'hui avec certitude, que, du pied de nos collines, à partir du point où le niveau de la fontaine d'Eure permettait de faire arriver ses eaux, on découvre tous les jours, et partout, dans l'enceinte de l'antique *Nemausus*, de grandes et belles mosaïques, dont la richesse est en harmonie avec les majestueuses ruines que les Romains nous ont léguées.

No VI.

MM. Baumes et Vincens (1) signalent, sans les avoir vues, deux belles mosaïques dans la maison de M. Maury, rue Porte-d'Alais, n° 4 ; cette maison ayant été nouvellement reconstruite, l'existence de ces vieux débris nous a été révélée à 1m50 au-dessous du sol moderne.

(1) *Topogr. de Nismes*, page 545.

L'un de ces pavés a bien, comme le disent ces auteurs, « 9 mètres de longueur et 6m60 de largeur ; il règne tout autour un cadre blanc, bleu et rouge ; le fond se compose de carreaux de 1 décimètre dans tous les sens, alternativement noirs avec une bordure blanche et une rosette de la même couleur au milieu, et blancs avec une bordure et une rosette noires.

» Au centre, un cadre carré, nuancé de diverses couleurs et de 1m949 de longueur sur une largeur proportionnée aux dimensions générales, embrasse un dessin formé de triangles très-aigus en marbres blanc, rouge et bleu, et dont les sommets correspondans sont séparés par de petits points noirs.

» Un canal en marbre blanc, de 0m487 de largeur, enduit, dans sa partie creusée, d'un ciment couleur de rose, suit le pavé dans toute sa longueur sur le côté occidental. Cette particularité doit faire croire que l'appartement qu'il traversoit étoit une salle de bains ; et, comme l'aqueduc du Pont-du-Gard passoit très-près de là, on peut conjecturer, avec quelque apparence de raison, que ce canal alloit s'y embrancher et y puiser l'eau nécessaire au service de cette maison, dont les débris annoncent la magnificence ».

Le second pavé, contigu à celui dont nous venons de parler, a été découvert en 1859, lors de la construction d'un mur qui a provoqué la destruction de la mosaïque sur toute l'épaisseur de ce mur ; la longueur de ce pavé, du nord au midi, est de 8m50 ; sa bordure, toute noire, a 10 centimètres d'épaisseur, avec une bande blan-

che de 5 centimètres ; le milieu, en petits cubes blancs, est divisé, par des cubes noirs, en hexagones réguliers de 10 centimètres de côté ; il est à 1m50 sous la façade nouvellement bâtie à l'ouest. La largeur de la mosaïque n'a pu être mesurée.

N° VII.

Au commencement du siècle, la municipalité de Nimes fit découvrir et veilla à la conservation d'un pavé mosaïque, dans la maison n° 8 de la rue Pavée, maison qui appartient aujourd'hui à Mme Nègre-Bergeron. Cette mosaïque, parfaitement conservée, se trouve encore sur son premier emplacement, où l'on peut la voir. Elle a été décrite de la manière suivante par MM. Baumes et Vincens.

« Le morceau encore subsistant (de cette mosaïque) présente une surface de 7 mètres de longueur, sur une largeur de 4m50. Il est évident, par une marque (un trident) qui indique le milieu de cette dernière dimension, que l'ensemble formoit un parallélogramme dont le petit côté avoit 6m50 ; rien ne détermine l'étendue qu'eut le grand côté.

» Sur un fond noir formant des bandes croisées de 39 millimètres, sont inscrits, l'un dans l'autre, trois carreaux de grandeur différente ; le premier, de 325 millimètres en tout sens, noir à cadre blanc ; le second, blanc ; et le troisième, noir avec quatre points blancs au milieu. Le plus petit et le plus grand sont parallèles ; les angles du

moyen aboutissent sur ce dernier au centre de ses quatre faces internes.

» Une double bordure enveloppoit ce dessin ; mais il n'en reste qu'une partie de deux côtés. Une large bande à chevrons, mi-partie de rouge et de noir, divise les deux encadrements jusqu'au retour de l'angle droit que forment, en se joignant, le grand et le petit côté du carré long. Les couleurs des chevrons ne conservent les mêmes dispositions, sur cette dernière ligne, que dans la longueur de 2 décimètres ; le surplus devient rouge et blanc.

» La bordure extérieure repose sur un champ blanc, et semble représenter une ligne de tours et de fortifications noires, appuyée alternativement sur la base d'un triangle de la même couleur, et sur le sommet d'une semblable figure blanche ; une grande tour crénelée est placée à l'angle, et le cadre se termine au dehors par trois rubans, dont un blanc placé entre deux noirs. Le tout ensemble a 487 millimètres de largeur.

» Des portiques de 542 millimètres d'élévation, y compris une base moitié noire et moitié blanche, forment le cordon intérieur. Les pilastres sont noirs, et les ceintres, tournés vers le dehors, composés de petits carreaux sur deux lignes, tour à tour noirs et blancs. Ceux qui se joignent au coin de la pièce n'ont point de pilastres, et de l'angle que forme leur rencontre, s'élève un fer de lance ou de javelot. Au milieu de la ligne la plus courte, est un pilastre blanc à petite bordure noire, plus large d'un tiers que les autres, et décoré d'un trident noir, la fourche en l'air. En l'état actuel,

il y a, d'un côté de ce pilastre, cinq portiques, et de l'autre seulement un : il est évident qu'il en manque quatre sur la largeur; ceux qu'on voit dans la longueur sont au nombre de treize.

« Quoique un peu bizarre dans quelques-uns de ses ornements et dans certaines parties de sa symétrie, ce morceau n'offre pas moins, dans son ensemble, un tapis riche et de bon goût, et l'on doit regretter qu'il n'ait pas été retrouvé tout entier ».

No VIII.

Le 13 mars 1785 (jour de ma naissance), on découvrit à Nimes, dans le *jardin du gouverneur* (acheté en 1800 par MM. *Foussard, Astier et Rigot*, qui en firent une fabrique de mouchoirs peints), un superbe pavé mosaïque, à 50 centimètres du sol ; ce qui permit à ces messieurs de l'utiliser comme pavé de leur magasin, où j'ai pu le voir longtemps dans son état primitif. Je puis donc confirmer l'exactitude de la description qu'en fait la *Topographie de Nismes*, p. 553, que je vais copier.

« Ses dimensions sont, en longueur, de 11m694, et de 6m497 en largeur du nord au midi. Les deux extrémités longitudinales sont couvertes par des constructions modernes.

» Une large bordure noire et blanche encadre un fond blanc sur lequel sont dessinées, en traits noirs, des figures octogones liées par des carrés.

» Vers une des extrémités du pavé, dans le sens de sa longueur, est placé, à égale distance des

côtés, un tableau d'un travail admirable, et que le pinceau n'eut pas mieux rendu.

» Autour d'un cercle, orné dans son milieu de cinq pierres de couleur, se développe, sur un fond vert antique, une rosace de seize feuilles partagées en petits triangles alternativement noirs et blancs, en sens inverse les uns des autres, et augmentant progressivement de grandeur du centre à la circonférence.

» Une bordure circulaire où règnent, entre deux filets, des volutes noires sur un fond blanc, embrasse cette partie du tableau et repose sur un champ de marbre vert, carrément encadré par une riche grecque formée d'entrelacs nuancés de jaune, de noir et de brun, et placés entre trois baguettes noires dont deux extérieures et une en dedans, appliquées, à de légères distances, sur un fond blanc.

» Dans les angles que forment aux quatre coins le cadre et la bordure circulaire de la rosace, on voit, d'un côté, deux oiseaux ; à l'opposite, un vaisseau à un rang de rames ; de l'autre côté deux poissons, et, en pendant, trois dauphins. Ces figures sont des mêmes espèces de marbres que la grecque.

» Il manque la tête de l'un des oiseaux ; mais cette légère altération n'a pas assez sensiblement dégradé cette mosaïque pour nuire à sa beauté. Son étendue, la nature des marbres qui la composent, la richesse du dessin, la délicatesse et la solidité du travail, tout en fait un de nos plus précieux monumens d'antiquité.

» Ce pavé n'est séparé de deux autres que par

des murs percés chacun d'une porte, élevés sur des fondations romaines, et qui ont conservé l'ancienne distribution. On passe donc, aujourd'hui comme autrefois, de la salle dans deux cabinets latéraux ; leur largeur est de 3m,248, sur une longueur proportionnée, mais qu'il est impossible de déterminer parce qu'elle n'a pas été mise entièrement à découvert.

» Comme la pièce principale, l'un de ces cabinets est pavé d'octogones et de carrés; l'autre présente de simples carreaux blancs formés par des lignes noires (1).

» Ce n'est pas seulement par la magnifence des pavés qu'on peut juger de celle de l'édifice qu'ils décoroient ; les nombreux vestiges de maçonnerie antique, rencontrés dans le même enclos, la multiplicité et les grandes dimensions des pièces que formoient les murs dont les fondements subsistent encore, tout prouve que là étoit quelque édifice public ou la superbe habitation d'un citoyen opulent ».

En 1827, cette maison devint la propriété de M. Roux-Carbonnel, qui fit cadeau de la mosaïque au Musée de la ville, dont elle forme aujourd'hui une partie du pavé. Malheureusement, on ne transporta à la Maison-Carrée que le tableau principal; et ce chef-d'œuvre, privé de la bordure simple et élégante qui en relevait l'éclat, a perdu le caractère de grandeur qu'il avait sur son empla-

(1) Une partie de ce fond de pavé fut enlevée et placée au Musée de la Maison-Carrée sous le n° 153, en plusieurs morceaux.

cement primitif. Les octogones du milieu sont au Musée, sous le n° 115, à l'extérieur.

N° IX.

Il y a plus : pour mettre ce pavé en harmonie avec sa nouvelle destination et en former un rectangle allongé, on a ajouté, sur deux côtés opposés du carré, la moitié d'une autre mosaïque trouvée sur la place de la Bouquerie, dans une maison qui avait appartenu à notre vieil historien Poldo d'Albénas et qui, en 1827, était encore la propriété d'une personne de sa famille, Mme de Seynes. Ce pavé, que nous avons vu sur place, entouré d'une riche bordure, se composait de dix-huit compartiments carrés de dimension égale, séparés entre eux par une tresse de couleurs variées. Six de ces carrés renfermaient des bustes de femmes, toutes coiffées d'une manière différente. Six autres représentaient des quadrupèdes, lions, cerfs, tigres, chevaux, etc., et dans les six derniers, on voyait des cartouches de dessins différents, qu'on peut voir en réalité, à la Maison-Carrée.

N° X.

Il y a soixante-deux ans que MM. Baumes et Vincens disaient : « Il existe au Cours-Neuf, chez un travailleur de terre nommé *Granier*, dans un cellier plus bas de 1m,949 que le sol actuel, une mosaïque dont la longueur visible est de plus de

6 mètres sur 5 mètres de largeur; et si, comme il y a lieu de le croire, le cartouche dont il étoit décoré se trouvoit placé au milieu, il devient certain, par son emplacement, dans un des angles du bâtiment moderne, que ce pavé s'étend sous la promenade et sous une rue voisine, de presque autant que ce qui en est à découvert : on est sûr, en effet, qu'il y en subsiste des fragmens, mais on n'a pu en mesurer la grandeur.

» Le dessin de ce pavé forme des hexagones de marbre noir, décrits en traits déliés sur un fond blanc.

» Il est impossible de savoir positivement ce que représentoit le cartouche: le besoin de creuser un cuvier au-dessous du niveau de la pièce, a fait détruire ce tableau avant qu'on en eût connoissance et que des précautions pussent être prises pour le conserver. Tout ce que nous en avons appris, c'est qu'il avait 2 mètres en carré et qu'on y voyoit couchées l'une près de l'autre, deux figures humaines que le propriétaire, pour nous en donner une plus juste idée, comparoit à mari et femme » (1).

L'indication assez vague de l'endroit où l'on avait vu cette mosaïque, en 1802, n'avait pas permis, jusqu'à présent, d'en reconnaître la position; mais une recherche minutieuse de toutes les personnes du nom de *Granier*, qui avaient habité le Cours-Neuf, nous a fait découvrir la maison où habite encore la même famille, au-

(1) *Topogr. de Nismes*, p. 546-47.

jourd'hui *Philippe Granier, époux Baldy; portefaix, rue de la Bienfaisance, n° 14*. La partie de ce pavé qui existait encore dans le cellier n'a été détruite qu'en août 1864 pour donner plus de profondeur à une cave; mais, la maison où se trouve le pavé formant l'angle du Cours-Neuf et de la rue de la Bienfaisance, on pourra, quand on le le voudra, retrouver, peut-être sans dégradation, une grande partie de l'angle sud-est de la mosaïque. La maison appartient aujourd'hui à M. Mancel, boucher (1).

(1) C'est dans la maison Jourdan, contiguë à celle-ci, du côté de l'ouest, qu'on a trouvé, en 1855, les trois inscriptions suivantes, qui furent vendues, par un marchand d'antiquités, au Musée d'Avignon, où elles sont maintenant :

```
        D     M                      D        M
    AVRELIAE SEVERAE
       SOROR PIISSIM              L  ·   IVLII
     AVRELIA RHODE
                                      GERI
```

Aux dieux Mânes d'Aurélia Sévéra, sa sœur bien-aimée, Aurélia Rhodé.

Aux dieux Mânes de Lucius Julius Gérus.

```
            D     M
        ATTIAE ZOSIMES
      ET · SEX · VATINIO
           STEPHANO
      MARITO · EIVS · CAEC
      PAVLINA · DISC · P
```

Aux dieux Mânes d'Attia Zosimé et à Sextus Vatinius Stéphanus, son mari; Cécilia Paulina, leur élève, l'a érigé.

No XI.

Pour conserver, autant que possible, le souvenir des localités où ont été découvertes les mosaïques décrites jusqu'à ce jour, nous croyons devoir rappeler ici leur importance, en relatant textuellement ce qui en a été publié et en indiquant, par les noms modernes, l'emplacement où on pourra les retrouver un jour.

« On ne sauroit remuer la terre à quelque profondeur (disent MM. Baumes et Vincens, p. 550), dans ce qu'on appelle la grande maison, rue de la Colonne, sans y rencontrer des mosaïques. Le citoyen *Aigon* y trouva, en 1767, un tableau d'une rare beauté.

» Les dimensions en étoient de 1m60 en carré hors d'œuvre, sur quoi le cadre, en vert antique, mêlé de quelques autres couleurs, avoit en largeur 0m241.

» Cette bordure environnoit une *Diane* dans une attitude couchée. Sa chevelure étoit flottante, elle tenoit dans ses mains une lance, et l'on voyoit à ses pieds, d'un côté un chien, de l'autre la hure d'un sanglier. Le vêtement de la déesse, ainsi que les autres figures et le fond du tableau, étoient formés de marbres de nuances très-variées, parmi lesquelles dominoit la couleur verte.

» Malheureusement l'humidité dégradoit ce beau monument. *M. de Ballore*, alors évêque de Nismes, conçut le projet de le dérober, en le faisant transporter dans son palais, à la destruction qui

le menaçoit. Il ne put être enlevé que par morceaux. L'opération avoit complétement réussi ; mais, avant qu'il pût être employé dans le lieu qui lui étoit destiné, la révolution survint et fit oublier l'entreprise commencée. Le pavé fut même envoyé à Montpellier. Mal emballé sans doute, il souffrit dans le transport. On espéroit qu'il ne seroit pas assez mutilé pour que les restes, assemblés, ne fussent encore intéressans. L'Académie du Gard l'avoit demandé et obtenu du propriétaire dans cette intention ; mais il paroît qu'on en a dispersé les morceaux : et il sera peut-être impossible d'en recouvrer un assez grand nombre pour que leur réunion forme un ensemble digne de ce soin ; toutefois, l'Académie n'en négligera aucun pour restituer, au moins en partie, ce précieux monument. Mais, quel que soit le succès de cette tentative, les savans, les amateurs doivent, ainsi que cette Société, un tribut de reconnaissance au citoyen *Aigon* pour l'empressement avec lequel il s'est prêté au désir de rendre au public la jouissance de cette superbe antique ».

Malgré toutes ces bonnes intentions, le tableau s'est perdu ; la mosaïque dont il faisait partie existe encore et sert de pavé à un atelier de charcuterie, *maison Chardon, rue de l'Horloge, nos 10 et 12,* où on pourra le voir *peut-être* quelque temps, si le nouveau propriétaire se montre digne de la reconnaissance que les auteurs de la *Topographie de Nismes* réclamaient pour le *citoyen Aigon.*

N° XII.

» Non loin de la Maison-Carrée (disent encore MM. Baumes et Vincens), chez le citoyen *Laporte, rue Peiro-Mouïado,* on voit un pavé conservé dans toute sa largeur, qui est de 6m497. Quoique ses extrémités soient cachées par les murs de deux maisons voisines, il est facile d'apprécier sa longueur.

» Il y a 4m123 de l'un de ces murs au bord extérieur d'un tableau qui, très-probablement, occupoit le milieu de la salle. Ce tableau est long de 2m599. La portion du fond qui est au-delà doit avoir, comme celle de l'autre côté, 4m183 ; en sorte qu'en ajoutant à ces mesures seulement 325 millimètres pour la bordure de chaque bout, il en résulteroit que la dimension longitudinale étoit en total de 11m694.

» Les proportions du cadre ne sont pas arbitrairement estimées ; il existe encore sur deux faces du parallélogramme qui formoit le pavé, et présente des bandes alternativement jaunes et noires, mais de grandeurs différentes.

» Le dessin du fond se compose de grands hexagones noirs, découpés sur un champ jaune, et dans lesquels sont inscrites, avec les mêmes couleurs, des figures variées, telles que des étoiles à six pointes, ayant au centre un petit rond ; des espèces de croix de Malte ; des cercles concentriques et des ellipses enlacées.

» Ces divers ornements ne sont pas mêlés ; tous

ceux d'une même espèce occupent un des quatre côtés du tapis dont nous avons déjà donné la longueur, qui a de largeur 1m,949, et principalement remarquable par la nature et par les dimensions des marbres qui le composent.

» Jusqu'à présent nous n'avons décrit que des pavés formés par la réunion de très-petits cubes de marbre, et avant la découverte de celui du citoyen *Laporte*, on n'en connoissoit pas d'autres à Nismes. Mais ici, en dedans d'une bordure noire et jaune, large d'un décimètre, on trouve des dalles de marbre, les unes carrées, les autres triangulaires, et d'autres, enfin, en losange, dont la grandeur varie d'un décimètre à 487 millimètres. Aux quatre coins, les carreaux sont d'une seule pièce d'un décimètre en tout sens, et d'une couleur jaune à deux nuances. Ils sont suivis, de droite et de gauche, par des triangles équilatéraux qui, réunis, forment un carré de la même dimension que le précédent, mais, mi-parti, d'un côté jaune, et de l'autre noir et rouge foncé. Ces carreaux se répètent dans les intervalles des losanges d'une seule pièce de 487 millimètres, en marbre rouge et noir, se touchant au nombre de trois par le sommet de leurs angles dans la largeur du tableau, et au nombre de quatre dans le sens contraire.

» Il est fâcheux que le jambage d'un arceau moderne porte sur cette partie du pavé, et en dérobe une portion à la vue; l'ensemble produit néanmoins de l'effet, et l'on peut compter cette mosaïque au rang des plus belles qui nous restent ».

Il est probable que cette mosaïque est encore

conservée, et qu'on la retrouvera un jour dans un local connu aujourd'hui sous le nom de *la cour des Battes*, espèce de cour des miracles où se logent les savoyards chargés d'entretenir la propreté de nos maisons. Cette cour, située rue des Flottes, n° 7, appartient maintenant (1864) à M. *Rouvière-Cabane*.

Voilà quel a été le résultat de nos recherches relatives à l'emplacement des mosaïques découvertes à Nimes jusqu'en l'année 1802. Depuis cette époque, le hasard nous a révélé l'existence de bien d'autres dont nous allons parler, en ne désignant malheureusement, pour un grand nombre, que la place où elles ont été découvertes, mais que leur position n'a pas permis de conserver.

N° XIII.

En 1810, époque à laquelle fut construit l'Hospice d'humanité, on découvrit, dans les fondations de la chapelle, à 2 mètres au-dessous du sol actuel, deux belles mosaïques dont le niveau ne permit pas la conservation. Il ne nous fut pas donné d'arriver jusqu'au centre de ces pavés, où nous aurions peut-être retrouvé des tableaux que semblerait indiquer la beauté du travail.

N° XIV.

Un dessin peut seul donner l'idée de la variété et de la beauté extraordinaires d'une mosaïque découverte à un mètre au-dessous du sol, le 18

janvier 1812, dans une maison appartenant à la famille *Im-Thurn,* rue Saint-Pierre, no 21. Cette maison, qui traverse sur la rue Bec-de-Lièvre, est connue sous le nom de *Petit-Genève.* La mosaïque ne fut pas détruite ; elle se retrouvera un jour probablement.

No XV.

Une autre mosaïque fut découverte, en 1820, dans le jardin appartenant à M. *Daniel Pourrat,* aujourd'hui (1864) à Mme *Robert,* rue Grétry, no 3. Elle est d'une grande beauté de dessin ; l'esprit de l'artiste doit avoir été pénétré des sentiments les plus élevés du goût et de l'inspiration poétique.

Ce pavé ne se trouvant qu'à 60 centimètres au-dessous du sol du jardin, M. Pourrat a laissé à découvert la partie qui existe dans son jardin ; car l'autre partie se trouve sous la promenade du Cours-Neuf, où il sera facile de la retrouver, quand on le voudra ; la bordure se compose de symboles égyptiens.

No XVI.

En 1813, un nouvel alignement donné aux maisons du Petit-Cours provoqua des fouilles pour établir des caves dans la maison *Bruguier,* no 33, qui appartient aujourd'hui à sa fille, Mme *d'Esgrigny.* M. Bruguier fit enlever une mosaïque trouvée dans ces fouilles, et la fit placer, sans ordre et par fragments, à sa maison de

campagne, sur le chemin de Beaucaire, où elle se trouve maintenant.

Cette mosaïque était, comme le sont, en général, toutes celles que nous découvrons, principalement ornementale. On y voyait des arbres, des oiseaux perchés sur les branches, des fleurs, des bustes, et tout cela reproduit avec beaucoup d'art et d'élégance ; il est même probable que nos dessinateurs de fabrique, en si grand nombre dans notre ville, ont souvent, et peut-être sans s'en douter, puisé leurs inspirations sur les peintures en marbre que les anciens leur ont léguées.

No XVII.

Dans la maison *Gardet*, sur le Petit-Cours, no 31, contiguë à celle dont nous venons de parler, se trouve une mosaïque que le propriétaire a pu conserver dans sa cave, où elle est restée presque intacte ; mais, comme elle est toujours couverte de marchandises, il n'est guère possible de la dessiner.

Les quelques fragments que nous prîmes lors de sa découverte nous prouvent qu'elle était de même nature que celle dont nous venons de parler.

Le propriétaire nous a assuré que, dans un cartouche qui serait sous le mur oriental, il avait vu le dessin d'un animal qu'il croit être un chien. Ce pavé est à 2 mètres au-dessous du sol actuel.

N⁰ XIX.

Dans la fouille faite, en 1821, autour de la Maison-Carrée, on trouva, à 1m,50 au-dessous du pavé actuel, une mosaïque qui n'a aucun rapport avec le monument, ni par son niveau, ni par la disposition de ses axes ; elle a évidemment appartenu à un édifice qui fut détruit à l'époque où la Maison-Carrée fut construite ; néanmoins on jugea convenable de conserver cette mosaïque dans l'enceinte extérieure du monument où l'on peut la voir en grande partie.

La conservation de ce pavé était d'autant plus importante qu'elle sert de démonstration à un fait qui intéresse directement notre histoire locale; car si, en effet, ce beau pavé a appartenu à un édifice déjà existant lorsque notre basilique a été construite, ne résulte-t-il pas de ce fait, qu'on aurait tort de rapporter au siècle d'Auguste la construction de cet édifice, puisque, dans ce cas, c'est-à-dire avant l'occupation de Nimes par les Romains, il y aurait eu déjà de belles mosaïques, qu'il faudrait alors rapporter à l'époque gauloise ; et nous savons très-bien que ces peuples sont restés étrangers à un luxe qui n'était nullement dans leurs mœurs.

Cette mosaïque, en petits cubes noirs, blancs et brun-rouge, a son fond divisé en losanges formant des parallélogrammes dont les côtés opposés sont égaux deux à deux.

Le cartouche du milieu, de 1m,50 de côté, représente un foudre ailé, jaune et noir, sur un fond

brun-rouge ; ce sujet est au milieu d'un encadrement formé de carrés et de triangles noirs, blancs et rouges, dont la disposition ne peut être bien comprise qu'en jetant les yeux sur un dessin.

No XX.

Au mois d'octobre 1824, en plantant un arbre dans le jardin du séminaire à Nîmes, on découvrit deux pavés mosaïques contigus, dont l'un, par sa disposition, indiquait parfaitement qu'il avait appartenu à un *triclinium*.

La place des trois lits autour de la table n'avait pour pavé qu'un simple glacis de 1m,64 de largeur ; le reste de la salle était une mosaïque d'un goût et d'une exécution admirable que la description écrite ne pourra qu'affaiblir.

La partie du pavé où se trouvait la table avait une longueur de 3m,30 sur une largeur de 2m,075 ; la mosaïque s'élargissait ensuite à droite et à gauche de 1m,64 ; ce qui donnait au pavé une largeur de 6m,58, en y comprenant la bordure noire de 0m,57. Cette partie, restée libre pour le service avait 2m,75 de hauteur. Nous n'avons pu savoir ce que portait le carré du milieu, qui était détruit lorsque nous l'avons copié.

Cette dernière partie du pavé formait un rectangle qui fut enlevé avec beaucoup de soin et replacé au pied de l'autel, dans la chapelle du Séminaire, où l'on peut la voir et se former encore une idée de l'effet que devait produire à l'œil l'ensemble de la mosaïque dans son état primitif.

Dans une autre pièce contiguë, dont le sol était de 18 centimètres plus bas que celui du *triclinium*, se trouvait une autre mosaïque formée de carrés blancs avec de petites étoiles dans les angles ; on n'en découvrit qu'une petite partie joignant le cartouche central, qui a la forme d'un carré de 40 centimètres de côté entouré d'une bordure bizarre. Au centre de ce carré, était représenté, en petits cubes coloriés, un dauphin monté par un amour, au-dessous duquel se trouvait un poisson rouge. Ce petit tableau était encastré dans des cubes en marbre blanc d'une régularité parfaite ; on en comptait seize sur chacun des côtés du cadre. Quelqu'un eut la malencontreuse idée de faire cadeau de ce cartouche à Mgr le duc d'Angoulême, alors dauphin de France ; — cette idée fut mise à exécution, et ce tableau n'est maintenant conservé que par un calque que nous en prîmes avant son enlèvement.

En dessous du cartouche, il y avait, en mosaïque, un nom trop déformé pour pouvoir être lu.

Ne pourrait-on pas voir, dans le petit tableau que nous venons de décrire, un acte de courtisannerie en faveur du fondateur de la colonie de Nimes, une expression mystique de l'origine qu'on donnait à Auguste, comme fils de Vénus, déesse de la mer, suivant laquelle Horace dit : *Clarus Anchisae Venerisque sanguis ;* interprétation qui s'accorde avec le petit amour qui chevauche le dauphin, symbole que l'on retrouve au pied de la statue d'Auguste nouvellement découverte à Rome dans les fouilles que l'on exécute en ce moment dans la villa bâtie par Livie, et que

Pline désigne sous le nom de *villa Cæsarum* (Hist. nat. XV, 40). Tout cela *sans garantie du gouvernement!*

N° XXI.

Dans l'ancien couvent des Bénédictins, aujourd'hui (1864) des Repenties, rue des Fours-à-Chaux, il existe une mosaïque dont les dimensions n'ont pu être déterminées. Les cubes ont 2 centimètres de côté; elle est entourée d'une bordure noire assez simple; le fond est formé de losanges; au centre, se trouve un cartouche d'un mètre en carré dont le fond est jaune; on y voit, en cubes plus petits, un gros chien noir et blanc ayant la patte droite sur un gros serpent qui se relève, la gueule ouverte, vers le museau du chien qui le tient fortement; le serpent est verdâtre, sa gueule est rouge, comme celle du chien, dont on voit les dents dirigées vers le reptile. Ce pavé vient d'être enfoui, sans être dégradé, sous le sol d'une chapelle, nouvellement construite, à l'usage du couvent.

N° XXII.

Dans la maison *Martin-Dalgas*, ruelle Sainte-Marie, n° 3, nous avons vu, au fond d'un égoût, à 1ᵐ80 du sol de la rue, un pavé en mosaïque, en très-petits cubes coloriés, formant des cercles chevauchant les uns sur les autres et tangents quatre à quatre; le cadre forme des arcades qui ont 0ᵐ22 d'ouverture; il se prolonge dans la rue, mais les

dimensions ne purent être déterminées ; nous eûmes à peine le temps d'en prendre au trait une esquisse.

N° XXIII.

Sous le mur oriental de l'Oratoire, encore en construction (1864), nous ne pûmes aussi que prendre l'esquisse d'un pavé mosaïque noir et blanc, en cubes de 2 centimètres de côté, qu'on découvrit dans les fondations à 0m75 du sol.

N° XXIV.

A 1m50 au-dessous du sol de ce qu'on est convenu d'appeler un jardin à l'hôtel de la Banque de France à Nimes, nous avons vu, autant qu'on peut le voir dans l'épaisseur des fondations, trois fragments de mosaïque. Ils s'étendaient sous la rue projetée dite *de la Banque*.

N° XXV.

Dans la maison *Vincent*, maçon, rue des Flottes, n° 8, aujourd'hui (1864) maison *Brès*, nous découvrîmes, il y a une douzaine d'années, une magnifique mosaïque, si l'on en juge par le spécimen de ce qu'il nous fut permis de voir avant la construction de l'escalier qui allait le couvrir le lendemain ; les cubes, en marbre, sont très-

petits, de couleurs très-variées, et l'artiste, qui en a tracé le dessin, devait être un homme de génie et de goût.

No XXVI.

En 1850, on a découvert, dans le jardin de M. *Bérard-Sauvajol*, rue de la Fontaine, un pavé d'un dessin très-varié, représentant diverses espèces d'oiseaux aquatiques ; ce pavé, assez bien conservé, se trouve au milieu du jardin, à un mètre au-dessous du sol. Nous espérons bien que le propriétaire, homme de goût, ne laissera pas toujours un monument de cette importance enseveli sous les arbres de son jardin.

No XXVII.

La mosaïque que l'on voit au Musée, au pied de la statue de la *Poésie légère*, provient d'une découverte, faite en 1863, dans la maison *Roque*, rue Guizot ; ce sujet, huit fois répété, formait l'encadrement d'un cartouche que les murs de la maison voisine nous ont empêché d'explorer.

No XXVIII.

Lors des fouilles exécutées en 1852, à l'ouest du Nymphée, on découvrit une belle mosaïque formant le pavé de l'une des maisons romaines situées sur le monticule, au pied duquel le temple

a été bâti. Ce pavé fut transporté, en 1856, sous le péristyle de la Maison-Carrée par M. Mora, habile mosaïste à Nîmes. Il existe, sur ce même monticule, des restes de plusieurs autres maisons romaines avec des débris de mosaïque que le temps détruit tous les jours (1).

N° XXIX.

En janvier 1853, M. L. Alègre, professeur de dessin à Bagnols, nous annonça qu'on venait de découvrir à Laudun, sur le plateau appelé le *camp de César*, une mosaïque très-bien conservée.

Cette mosaïque, dont on voit la partie principale au Musée, sous le n° 74, avait 6 mètres de côté; c'est un béton dans lequel on a noyé de petits cubes noirs et rouges, placés en losange; le centre est occupé par un tableau de 50 centimètres en carré, d'une admirable conservation; il représente un amour monté sur un cygne;

(1) Dans l'une de ces maisons, située même derrière le temple dédié à *Nemausus*, personnification de notre fontaine et dieu tutélaire de la cité, on trouva un petit autel votif à cette divinité topique, sur lequel on lit :

NEMAVSO

Q · CRASSIVS

SECVNDINVS

Q · COL ·

A Némausus Quintus Crassius Secundinus, questeur de la Colonie.
Ce petit autel est maintenant au Musée sous le n° CLXVI.

l'amour tient de la main gauche un cordon rouge passé comme une bride dans le bec rouge de l'oiseau; il a la main droite élevée comme pour indiquer l'orient vers lequel son doigt se dirige; le petit cavalier a les ailes dorées; celles du cygne sont ployées et sa patte est jetée en arrière dans l'attitude d'un oiseau qui vole; le fond du tableau est noir; à chacun de ses angles, on voit un ornement ayant la forme d'un œuf rouge, d'où partent une infinité de petites branches qui semblent indiquer la végétation de ces œufs.

Bien qu'on doive se tenir en garde contre cette manie des antiquaires de chercher un sens emblématique à ce qui n'est, le plus souvent, qu'une simple fantaisie d'ouvrier, nous ne résistons pas à cet entraînement, et nous proposons, sous toute réserve, de voir dans le sujet de notre tableau, une représentation symbolique des amours de Jupiter.

On sait que, pour vaincre la résistance de Léda, ce dieu se transforma en cygne; il se fit poursuivre par Vénus, changée en aigle, pour avoir un motif de se réfugier dans le sein de la reine de Sparte, qui se laissa charmer par les accents mélodieux de l'oiseau et passa la nuit avec lui; l'oiseau s'envola au lever de l'Aurore.

Le cygne, que l'Amour guide en montrant l'Orient, ne pourrait-il pas représenter cette fuite ?

La fable ajoute : que la visite du cygne eut pour résultat la naissance de Pollux et d'Hélène, de Castor et de Clytemnestre ; ne pourrait-on pas supposer que ces quatre personnages sont sym-

bolisés par les quatre œufs qui germent sur les angles du tableau (1).

Nº XXX.

Sous le nº 249, on voit, au musée, un fragment de pavé mosaïque, donné par M. Hipp. Fajon, conseiller à la Cour impériale.

Nº XXXI.

Un autre pavé, qui n'a paru au jour que pendant quelques heures, fut trouvé, en 1858, contre le mur méridional longeant la rue de la Glacière à l'Hospice d'humanité, lors de la construction de latrines à l'usage de cet établissement. Nous ne pouvons pas décrire ce pavé, mais il est de notre devoir d'en indiquer la position, aujourd'hui (1864) que le transfert du Lycée sur cet emplacement doit provoquer des constructions, qui permettront

(1) Tout près de ce tableau, on trouva un petit autel votif sur lequel on remarque la trace des crampons qui devaient fixer une petite statue de Mercure; on y lit :

L· POMPEIVS

L·L·PVER

MER·V·S·L·M

Lucius Pompéius, enfant, affranchi de Lucius, a accompli librement ce vœu à Mercure,
Cette inscription est maintenant au Musée sous le nº CXCVII.

sans doute de revoir et de copier ces restes d'héritage de nos ancêtres.

N° XXXII.

Dans la maison Soubeyran, rue Antonin, on découvrit, en 1850, dans les fondations d'un mur, à deux mètres du sol actuel, une mosaïque que nous n'avons fait qu'apercevoir et dont nous ne pouvons aujourd'hui qu'indiquer l'emplacement.

N° XXXIII.

Il y a, dans le couvent des dames de Besançon, rue de la Faïence, n° 5, à Nimes, les restes d'une mosaïque qui n'offre rien de remarquable ; ce n'est qu'un fragment de bordure qui a été trouvé dans une maison des Bourgades et transporté dans le corridor du couvent, au rez-de-chaussée.

N° XXXIV.

Au mois de septembre 1864, dans le petit théâtre des Variétés, que M. Casimir Poujol a eu le talent de faire construire dans l'espace de trois mois, dans la rue des Chassaintes, à Nimes, il a été trouvé une très-belle mosaïque, d'une conservation parfaite.

Sa longueur est de 8m29, du nord au midi, et sa largeur, de 5m53, de l'est à l'ouest ; le devant

de la scène est rigoureusement établi sur son grand axe.

Les cubes ont 7 millimètres en tout sens ; le fond de la mosaïque est entièrement blanc, et forme néanmoins des losanges de 20 centimètres de côté, qui ne sont distingués que par la disposition différente des cubes dans chaque losange, disposition qui donne à la surface entière l'aspect d'un échiquier dont les carrés sont cependant tous de la même couleur; il n'y a point de cartouche dans le milieu, mais, par contre, toute la mosaïque est circonscrite dans une élégante frise, admirable par sa simplicité et ses brillantes couleurs.

Nos neveux retrouveront un jour cette mosaïque, parfaitement conservée, à la place que je viens d'indiquer dans ce but.

www.ingramcontent.com/pod-product-compliance
Lightning Source LLC
Chambersburg PA
CBHW030115230526
45469CB00005B/1654